ne séance de société

Choppin

Yf 12485

1845

UNE SÉANCE

DE

SOCIÉTÉ D'ANTIQUAIRES.

ESQUISSES MORALES.

PAR M. CHOPPIN D'ARNOUVILLE.

POITIERS,

IMPRIMERIE DE F.-A. SAURIN.

1845.

PERSONNAGES.

M. LE PRÉSIDENT.
M. LE SECRÉTAIRE.
M. REMI.
M. MOLIN.
M. BARDOU.
M. DUGUET.
M. LEMONNIER.
AUTRES MEMBRES.

La scène se passe dans un chef-lieu de département.

UNE SÉANCE

DE

SOCIÉTÉ D'ANTIQUAIRES.

Une petite salle mesquinement meublée.

Tous les membres sont assis. Le président siége à la place d'honneur ; devant lui, sur son bureau, exhibition de livres et d'objets curieux récemment offerts ; au-dessus de lui est accroché le portrait d'un fondateur de la Société. Des plumes, de l'encre et du papier à la portée de chacun.

M. LE PRÉSIDENT.

La séance est ouverte.

(*Il range des livres, des papiers, etc.; il s'installe.*)

M. MOLIN.

On est pressé, ce soir.

M. REMI.

Au président, mon cher, il tardait de s'asseoir.

M. MOLIN.

C'est sans doute qu'il a quelque lecture à faire.

M. LE PRÉSIDENT.

De nos derniers travaux, monsieur le secrétaire,
Lisez-nous avant tout l'exact procès-verbal.

(*Le secrétaire feuillette un registre.*)

UN MEMBRE, *à son voisin.*

Mais, Bardou, quel anneau !

M. BARDOU.

C'est celui d'Annibal.

LE MÊME MEMBRE.

Vraiment !

M. LE PRÉSIDENT, *au secrétaire.*

Nous attendons ; vous avez la parole.

LE SECRÉTAIRE, *d'une voix altérée.*

Messieurs, je sors d'avoir la petite vérole...
Et je suis obligé de parler un peu bas.
L'an mil huit cent quarante...

(*Pendant la lecture du procès-verbal arrivent plusieurs membres; on cause à demi-voix; il y a cependant quelques intervalles de silence.*)

M. BARDOU.

Eh ! mais on n'entend pas.
Plus haut !

DIVERS MEMBRES.

C'est vous, seigneur ? prenez donc cette chaise.
— Et madame ? — Souffrante. — Enfin !... j'en suis fort aise.
— Mais non... — Quel bon tabac ! — Je me suis occupé
De ce camp. — Ah ! César... où n'a-t-il pas campé ?
Eh bien ?

M. MOLIN, *à son voisin.*

Monsieur Duguet, docteur archéologue,
Pardon : connaissez-vous une espèce de drogue
Qu'on appelle fibule ?

M. DUGUET.

Est-il plus joli mot !...
Celui qui l'inventa ne dut pas être un sot :
Car tout seul il désigne une boucle, une agrafe,
Mille objets.

M. MOLIN, *à M. Duguet.*

Bien : je vais vous faire un autographe
Pour votre peine ; un jour, il peut se vendre cher.

(*Silence.*)

M. REMI, *à M. Molin.*

La maison de Bourbon ne date pas d'hier !
Elle est de Souvigny, près de Moulins.

M. MOLIN.

La preuve ?

M. REMI.

Allez voir; et surtout que votre cœur s'émeuve
A l'aspect du vieux toit, aujourd'hui ruiné,
Qui couvrit le berceau du Bourbon premier-né.

DIVERS MEMBRES.

Un neveu de l'évêque était mon camarade.
— De quelle race était le chien d'Alcibiade?
— Vous faites bien le punch. — Mon fils n'a qu'un prénom.
— Oui, Xantippe était blonde. — Eh ! je soutiens que non !

M. LEMONNIER, *à son voisin.*

Thucydide écrit mieux l'histoire qu'Hérodote.

LE VOISIN.

Cicéron l'admirait... Sublime !...

M. MOLIN, *à M. Remi.*

Une anecdote :
Un de nos érudits, vous devinez lequel,
A fait quinze cents vers, un poëme immortel
En quatre chants, qu'il nomme *Amours de Cléopâtre*.
De cette reine-là quel sera le théâtre ?
En séance publique, il aurait donc voulu
Nous lire tout cela : refus net, absolu ;
Notre commission s'est très-bien comportée.
C'était, sans l'imprimeur, une gloire avortée.

M. DUGUET, *à ses voisins.*

Je crois que dans mon pré je possède un dolmen.

UN DES VOISINS.

Oui?

M. DUGUET.

J'en suis presque sûr.

LES VOISINS.

Ainsi soit-il. — Amen !
(*Silence.*)

M. REMI.

Strasbourg ! cité romaine et ville impériale.

M. MOLIN.

J'adore ses pâtés.

M. REMI.

Et moi sa cathédrale.
C'est Argentoratum.

M. MOLIN.

Julien l'Apostat
Y défit les Germains dans un rude combat.

M. REMI.

Sur elle, un siècle après, Attila fait main basse ;
Aux Francs Mérovingiens sous Clovis elle passe.

M. MOLIN.

Pour Augustin Thierry laissez donc Anquetil ;
Clovis ! c'est Chlodowig.

(*Ici finit la lecture du procès-verbal.*)

M. LE PRÉSIDENT.

Quelqu'un réclame-t-il ?...
Adopté. Vous saurez que rien n'est en souffrance :
On nous écrit beaucoup ; de toute part, en France,
Nouveaux correspondants se font jour jusqu'à nous.
Toute l'Europe ici se donne rendez-vous ;
Nos modestes labeurs, on les cite, on les vante ;
Nous sommes réputés société savante.
Cette lettre d'abord, qu'aujourd'hui je reçois :
« Lusignan, deux janvier. » Certes, depuis un mois
Nous l'attendions en vain. Monsieur Cornet me mande :
« Monsieur le président, cette tardive offrande
» Vous vient d'un lieu célèbre entre tous : Lusignan
» A fourni des héros à l'histoire, au roman ;
» Un Lusignan fut roi ; Mélusine est connue :

» Six jours pleine d'attraits ; puis, monstre devenue,
» Femme à moitié serpent, loin de tout œil hardi,
» Prenant dans un caveau son bain du samedi.
» Dans tous nos almanachs vous liriez cette histoire.
» Nous eûmes un château qui, c'est un fait notoire,
» Fut, au temps féodal, par Hugues deux construit.
» Sous Henri trois vainqueur il s'écroule avec bruit,
» Digne des sept cents ans de sa tour poitevine.
» Thibaudeau l'a décrit ; et la bonté divine
» M'a d'ailleurs inspiré si merveilleusement,
» Que j'ai, non sans succès, croqué ce monument :
» Acceptez-en l'hommage. Un crayon trop fertile,
» Par-ci par-là, sans doute, aura fleuri le style
» De la porte Geoffroi, du donjon latéral...
» Mais cela ne nuit pas à l'effet général.
» Mon château fera bien dans votre portefeuille.
» Ai-je droit d'espérer qu'en échange on accueille
» Mon désir d'être élu membre correspondant ? »

UN MEMBRE.

C'est trop juste.

M. LE PRÉSIDENT.

« Agréez, monsieur le président... »

M. MOLIN, *examinant le dessin*.

Voici de grosses tours qu'un dessin représente...
D'après quoi ?

M. BARDOU.

Thibaudeau !...

M. MOLIN.

Monsieur Cornet plaisante :
Nous offrir un castel de son invention !...
Puisqu'au peintre il suffit d'une description,
Messieurs, je vous promets la maison de Socrate,
Ou le temple brûlé par ce fou d'Erostrate ;
S'il a plu toutefois à quelque historien
D'en tracer les contours.

M. BARDOU.

Monsieur ne croit à rien.

M. LE PRÉSIDENT, *au secrétaire, lui remettant la lettre.*
Monsieur, à consigner par extrait au registre.
Deux lettres du préfet... Ah ! monsieur le ministre,
Par celle-ci, m'annonce un succès des plus grands ;
Car il nous a compris pour cent cinquante francs
Dans l'allocation par les chambres votée
En faveur des savants dont la France est dotée.

UN MEMBRE.
Quel généreux élan !

M. LE PRÉSIDENT.
 Messieurs, vous allez voir
Que les dons en mes mains n'ont cessé de pleuvoir.
 (*Montrant chaque objet à la société.*)
Ce vieux sou piémontais m'arrive de Savoie :
Voici quatre Nérons, dix Trajans ; l'on m'envoie.....
Tenez, Monsieur Duguet.

M. DUGUET, *examinant.*
 D'abord un Duratius ;
Médaille rare : ensuite un Nerva, deux Caïus :
Oh ! ceci... certains traits qu'à l'œil nu l'on peut suivre
L'indiquent clairement ; c'est... un bouton de cuivre.

M. LE PRÉSIDENT.
Un bouton !

M. DUGUET.
 Regardez.

M. LE PRÉSIDENT.
 Comment ! je ne crois point,
Monsieur, qu'on ait osé me manquer à ce point.
Cette enveloppe-ci renferme avec mystère,
Pour la collection qu'on fait au ministère,
Vingt lettres d'Henri quatre.

M. MOLIN.
 Encor ! C'est singulier
Comme le Béarnais devient écrivassier.

M. LE PRÉSIDENT, *reprenant.*

La Tyrannie heureuse, ou Cromwell politique,
Par le sieur Galardi; petit volume étique,
Sous jaune parchemin, d'un frontispice orné,
Où Cromwell à cheval...

UN MEMBRE.

C'est moi qui l'ai donné.

M. LE PRÉSIDENT, *reprenant.*

Procès de Jeanne d'Arc : Messieurs, c'est un ouvrage
Dont vous serez charmés dès la première page.
(*Le livre passe de main en main.*)

M. BARDOU.

Tant mieux.

M. LE PRÉSIDENT, *reprenant.*

Les Templiers et Philippe le Bel.
Une notice en grec sur la tour de Babel.
Les œuvres d'Eginhard; le traité de Nimègue.
Le docteur Bachelier, notre obligeant collègue,
Me remet sa brochure : Histoire du scorbut.
Monuments de Paris, artistique tribut;
Le plan d'un tumulus; des diplômes, des chartes,
Des parchemins ridés qui prouvent que Descartes.
Qu'on croyait Tourangeau, naquit dans le Poitou;
Une hache en silex, trouvée on ne sait où;
Le collier d'Agrippine, authentique merveille;
Douze plâtres moulés sur l'antique à Marseille;
Quatorze inscriptions d'Alger : sera bien fin
Qui les déchiffrera; de vrais rébus. Enfin
J'attends un sarcophage et deux charrettes pleines
De celtiques débris et de tuiles romaines.

M. REMI.

Où les mettre?

M. LE PRÉSIDENT.

Au Musée.

M. REMI.

Ah fi ! quels souvenirs !
Messieurs, vous possédez autels, peulvans, menhirs;

Vous avez bas-reliefs, mosaïques et fresques;
Retables, bois sculptés aux belles arabesques :
Quels splendides vitraux! quels jolis médaillons!
Rassemblez pendentifs, rosaces, modillons,
Tympans historiés, chapiteaux symboliques,
Torses, bustes en marbre, et tant d'autres reliques!
Culte digne de vous, bien qu'il semble coûteux.
Mais les siècles passés ont des restes honteux
Qu'il faut laisser dormir sous d'éternelles ombres.
Votre musée un jour sera riche... en décombres.

M. LE PRÉSIDENT.

Cependant il est bon d'avoir un peu de tout.

M. REMI.

Monsieur, je vous demande : est-il homme de goût
Qui, pouvant exploiter des ruines antiques,
Prenne à pleins tombereaux les tuiles et les briques?

DEUX MEMBRES.

Il n'est pas sot, Remi. — Lui? quel esprit obtus!

M. LE PRÉSIDENT.

Passons.

M. DUGUET, *tenant un imprimé.*

Voici, Messieurs, un petit prospectus...

PLUSIEURS MEMBRES.

Sur quoi? — Lisez... — Non.. si.. — Non.. Ce n'est pas l'usage.
— Si...

M. DUGUET.

Pour être écouté, c'est d'un heureux présage!

M. MOLIN.

Allez toujours.

M. LE PRÉSIDENT, *à M. Duguet.*

Lisez.

M. DUGUET.

Cela n'est pas mauvais.
La forme, cependant... Si l'on permet, je vais...
(*Il lit.*)

« Brevet d'invention. Déjà notre patrie
» Sous Charlemagne était reine de l'industrie.
» Et depuis, dans les arts que d'étonnants progrès !
» Quelles sublimités ! N'est-ce pas tout exprès
» Qu'un Dieu puissant doua de force et de génie
» Des hommes éminents par milliers ? Mais je nie
» Pourtant qu'à nulle époque on ait imaginé
» L'œuvre à laquelle, moi, j'étais prédestiné.
» Les médailles, voilà, j'espère, un noble livre !
» Douce étude : elle accorde à celui qui s'y livre
» Un bonheur qu'ici-bas jamais rien n'égala :
» L'action, le héros, la date, tout est là.
» Mais souvent quels regrets le numismate éprouve !
» Que de déceptions ! Les médailles qu'il trouve,
» En quel piteux état la pioche les lui rend !
» Vingt siècles de séjour dans la terre... On comprend
» Que la vieille effigie après cela soit fruste.
» On ne distingue plus un Néron d'un Auguste,
» Un Titus d'un Tibère... Objets bons à cacher,
» Et qu'un doigt féminin daigne à peine toucher.
» Abus grave : il m'était réservé d'y mettre ordre.
» La rouille désormais, la rouille aura beau mordre,
» A la tête casquée infliger sans respect
» D'un sou déshonoré la valeur et l'aspect ;
» Qu'importe ! si par moi disparaît le dommage ?
» Procédé simple et sûr, le mien ; j'en fais hommage
» A mon pays natal, à l'Institut français,
» N'exigeant rien, sinon de quoi payer mes frais.
» Venez, savants, n'ayez défiance ni crainte :
» Quel médaillier n'a pas sa regrettable empreinte,
» Aux reliefs altérés, dont l'incertain profil
» Vous fasse demander : « Ce Romain, quel est-il ? »
» Apportez ! et bientôt s'achevant la commande,
» Tout est à fleur de coin, tout, même la légende,
» Qu'elle soit juive, ou bien en grec boustrophédon. »

M. MOLIN.

Vous ajoutez ce mot de votre crû.

M. DUGUET, *à M. Molin.*

Pardon,
Je... Vous riez, Monsieur? J'ai de la patience ;
Et que dit le proverbe ? Esprit n'est point science.
Chacun son lot. Voyons... Ah !
<p style="text-align:center">(*Il reprend sa lecture.*)</p>

« C'est la vérité,
» Sous mes heureuses mains renaît l'antiquité. »

M. REMI.

Diable !

M. LE PRÉSIDENT.

Laissez finir.

M. DUGUET, *reprenant.*

« Déjà mainte pratique
» M'a proclamé sauveur de la numismatique.
» Post-scriptum qu'il faut lire : Amateurs des beaux-arts,
» J'ai des suites de rois, de consuls, de césars ;
» J'ai le fameux Sapor ; j'ai le prêtre Caïphe,
» Irène, Charlemagne, Haroun le grand kalife.
» Deux jetons d'or : sur l'un, j'ai l'arche de Noé ;
» Sur l'autre, j'aime à voir Robinson Crusoé.
» Quel riche assortiment des plus rares médailles !
» Voulez-vous monuments, crimes, vertus, batailles,
» Astres, divinités, bêtes ou végétaux ?
» Parlez ; on a le choix des types, des métaux :
» Mon tiroir est gorgé d'or, d'argent et de bronze.
» On a volé pour moi dans la poche d'un bonze
» Un Confucius, travail dont vous serez surpris.
» Achetez ! profitez d'une baisse de prix ;
» La hausse est imminente, on l'attend fin d'octobre.
» Mais quoi ! de vains discours le vrai mérite est sobre.
» Mon adresse est : Blondel, à Paris, quai Saint-Paul,
» Neuf, au sixième étage en sus de l'entre-sol. »

M. LEMONNIER, *à M. Duguet.*

Qu'est-ce que tout cela, Monsieur?... quelque gageure...

M. DUGUET.

Non pas.

M. LEMONNIER, *à M. Duguet.*

Ah! vous venez de sang-froid?...

M. DUGUET.

Je vous jure.
N'exiger que ses frais! c'est d'un bon citoyen :
A coup sûr, je ferai l'essai de son moyen.
Ce prospectus abonde en choses instructives.

M. LE PRÉSIDENT.

Messieurs, on en fera le dépôt aux archives.

M. BARDOU.

M'est-il permis d'avoir la parole un instant?

M. LE PRÉSIDENT.

Sans doute.

M. MOLIN, *à M. Remi.*

Ce Bardou, qu'il a l'air important!

M. REMI.

Oui, symptôme évident d'un conte ridicule.

M. BARDOU, *après s'être recueilli.*

Dans mon taillis d'Arleux croît le noir tubercule.
La truffe se récolte on sait par quel secours
Et comment. Or, hier, ce que je fais toujours,
Je suivais l'animal comme il était en quête.

M. MOLIN.

Nommez-le!

M. BARDOU.

Non, Monsieur. Le voilà qui s'arrête :
Cris joyeux! déjà presque alléché par l'odeur,
J'accours. La convoitise a doublé son ardeur :
« Cette fois, pense-t-il, c'est pour moi que je fouille. »
En un clin d'œil, au sol ravissant sa dépouille,
L'animal...

M. MOLIN.

Nommez-le!

M. BARDOU.

Non, Monsieur ! L'animal
Se retire saignant; comment s'est-il fait mal?
Est-ce, au lieu d'une truffe, un chardon qu'il dévore?
Dieu, quelle idée! Oh ! non... mais si; naguère encore
On découvrit... Cherchons, cherchons. Bientôt mes gens,
Que dirigent au mieux des soins intelligents,
Déterrent quelque chose : étant là, je confisque...
Devinez ce que c'est ?

M. MOLIN.

Peut-être un obélisque ?

UN MEMBRE.

Une cave ?

M. LEMONNIER.

Un tombeau ?

UN AUTRE MEMBRE.

La flèche d'un clocher ?
Oui, parbleu ! pauvre bête, en fouillant s'écorcher !...
Achevez ; mais, j'y suis ! ce n'est pas difficile :
Voilà qui nous révèle une cité fossile,
Nouvel Herculanum... Oui, qu'était-ce? achevez !

M. BARDOU.

Un crâne, des cheveux, des dents, bien conservés;
Attendez !... Tout auprès, un petit coffre en bronze,
Dont le grossier couvercle est daté « neuf cent onze. »
Sa poignée est d'argent, et sa serrure est d'or.
Tout aussitôt je l'ouvre, et je vois...

UN MEMBRE.

Un trésor ?

M. DUGUET.

Des médailles ?

M. BARDOU.

Messieurs, non ; le coffre était vide.
Cependant un papier frappe mon œil avide.

Qu'ai-je lu, Dieu du ciel! une lettre en latin,
Sans date, il est bien vrai; mais puis-je être incertain?
Celle du coffre est là, visible, manifeste;
Et puis la signature, et le style, et le reste.
Oui, tout m'a convaincu; l'écrit que j'ai trouvé
Est du dixième siècle; et quoi de mieux prouvé!
Le roi Charles le Simple, ainsi doit-on l'entendre,
L'adressa vainement au chef Rollon, son gendre.
Un maladroit courrier, son message à la main,
Sans doute rencontra des voleurs en chemin.
Oh! oh! dirent ceux-ci, tuons cet imbécile,
Et son coffre est à nous; butin riche et facile.
Ainsi fut fait. Hélas! point d'or; rien qu'un écrit!
Voilà donc nos brigands faisant preuve d'esprit :
Pour bien cacher leur crime, ils jugent nécessaire
D'enfouir sous mon bois le coffre et l'émissaire.
J'ai fini. Tout concourt à l'authenticité
Du royal document que j'ai ressuscité.
J'en veux faire un mémoire, et ce soir même j'offre
A notre cabinet et l'épître et le coffre.

PLUSIEURS VOIX.

Très-bien! bravo!

M. LE PRÉSIDENT, *à M. Bardou.*

Monsieur, vous avez mérité
Ces acclamations de la Société,
Et le procès-verbal en rendra témoignage.

M. BARDOU.

Ah! Monsieur, pour mon cœur quel glorieux suffrage!

M. LEMONNIER, *à M. Bardou.*

Sur votre bonne foi l'on est ici d'accord,
Monsieur.

M. BARDOU.

Je le crois bien!

M. LEMONNIER.

La raison tout d'abord

Permet qu'on applaudisse à si belle trouvaille.
Mais nul n'est antiquaire, à moins qu'il ne travaille :
Ce latin, cette boîte, objet fort curieux,
J'en ferai, s'il vous plait, l'examen sérieux.

M. BARDOU.

J'ai tout examiné.

M. LEMONNIER.

J'admire sans réserve
Le zèle qui découvre et la main qui conserve,
N'en doutez pas, Monsieur.

M. LE PRÉSIDENT.

Je remplis un mandat,
Messieurs, en présentant pour nouveau candidat
Monsieur Fabien Rocher.

M. BARDOU.

Ah! mon apothicaire :
Ce sera, j'en réponds, un parfait antiquaire.
Son épouse est de Blois.

M. LE PRÉSIDENT.

Autre chose à présent.
Nous sommes, sauf erreur, en nombre insuffisant
Pour une élection; ce n'est pas lettre morte
Que notre règlement! Mais, du bruit à la porte :
Quatre membres de plus; ce qu'il fallait : votons.

M. REMI.

Messieurs....

M. LE PRÉSIDENT.

Monsieur Remi, parlez, nous écoutons.

M. REMI.

Le baron Gérardet convient à tout le monde.

M. BARDOU, *à son voisin.*

Pas à moi.

M. REMI.

Candidat de science profonde,

Qu'il va la chercher loin ! voyageur achevé,
Il est de l'Archipel récemment arrivé.
Naguère il explora Thèbes, Memphis, Carthage,
Syracuse, Agrigente... Est-ce un mince avantage,
D'avoir en cette enceinte un homme ayant tout vu !
Et sa mémoire donc ! jamais au dépourvu :
Que la discussion dans le vague s'égare,
Comme un jour, par exemple, à propos de Mégare,
Quel oracle pour nous ! « Car ces ruines-là,
» Mon doigt les touche encor, dira-t-il ! »

M. LEMONNIER.

C'est cela !

M. REMI.

Il excelle à se rendre un ministre abordable :
Ce serait un collègue en tout recommandable.

PLUSIEURS VOIX.

C'est vrai ! c'est vrai !

M. LE PRÉSIDENT.

Messieurs, on va faire l'appel.

(*Tous les membres se présentent ensemble.*)

M. BARDOU, *à M. Duguet.*

Qu'avez-vous mis ?

M. DUGUET.

La blanche ; il a vu l'Archipel !

M. BARDOU, *avec dédain.*

Un voyageur !...

M. LE PRÉSIDENT.

Messieurs, n'accourez pas en foule ;
Un peu d'ordre... Chacun a déposé sa boule ?...
Je ferme le scrutin.

(*Il compte les boules.*)

M. REMI.

Quelle majorité ?

M. LE PRÉSIDENT.

Une noire.

M. REMI.

Pas plus? C'est l'unanimité.

M. BARDOU.

Non, Monsieur.

M. MOLIN.

Ah!... c'est vous l'opposant!

M. BARDOU.

Mais... d'un vo
Il est très-anormal, Monsieur, de prendre note.

M. LE PRÉSIDENT, *d'un ton digne et mesuré.*

Le baron Gérardet, légalement nommé,
En qualité de membre est par moi proclamé.
Le candidat demain recevra son diplôme.
Qu'est-ce? De notre temps je dois être économe,
Monsieur Molin.

M. MOLIN.

Monsieur, un instant suffirait.

M. LE PRÉSIDENT.

Dites donc...

M. MOLIN.

Qui de vous, Messieurs, se douterait
Qu'à notre règlement il manque quelque chose?

VOIX.

Quoi? quoi?

M. MOLIN.

Sur ce bureau souffrez que je dépose,
Monsieur le président, un innocent projet
Dont je vais expliquer succinctement l'objet.
Plus que jamais on parle à présent. On s'assemble
Des centaines de gens pour parler tous ensemble.
Nos chambres aux journaux pourtant le cèdent bien;

Mille feuilles par jour babiller! quel moyen
Jadis plus digne d'elle eût pris la Renommée
Pour remplacer enfin sa trompette enrhumée?
Les cours et tribunaux fourmillent d'avocats;
Beaucoup restent muets; c'est la faute, en ce cas,
Des clients qui vont tous chez le même s'abattre;
Si bien que chaque élu parle seul plus que quatre.
Chez nous, on parle un peu... Mais dire que parfois
Le discours dure encor, lorsque s'éteint la voix,
C'est méchanceté pure; et d'ailleurs il arrive
Qu'un morceau même long intéresse et captive;
Et tel fait historique exige un gros cahier.
Mais un abus possible est venu m'effrayer;
Je suppose un de nous : « La langue me démange,
» Dit-il, je parlerais aussi moi comme un ange :
» Cette œuvre est à mon gré; je puis, sans trop d'orgueil,
» Penser qu'on lui fera ce soir un bon accueil. »
Pas du tout; sur la liste un autre le précède
Qui s'en donne à cœur joie, et du droit qu'il possède
Use si largement, que le futur lecteur
Est malgré soi réduit au rôle d'auditeur.
C'est révoltant! il n'est société ni chambre
Qui résiste longtemps, Messieurs, si chaque membre
N'a son tour de parole, et se voit importun
S'il ne dompte un besoin senti par un chacun.
Cela tend, qu'on y songe, à devenir funeste.
Voici donc un projet, expédient modeste,
Et bien inoffensif : j'ai la conviction
Qu'on n'hésitera pas sur son adoption;
Si la majorité s'en déclare l'amie,
Nul ne pourra parler plus d'une heure et demie.

VOIX.

Oh! oh! oh!

M. LE PRÉSIDENT.

Tout débat serait prématuré;
Mais on discutera, c'est un point assuré.
Messieurs, un mot, avant de passer aux lectures :

Sur mon compte ont couru de malignes censures ;
De méchants vers...

M. MOLIN, *à M. Remi.*

Les miens : merci du compliment.

M. REMI.

C'est vous !

M. LE PRÉSIDENT.

Sous l'anonyme on rit impunément.
Ce n'est pas un collègue au moins que je soupçonne :
Nous aimons tous la gloire ; il n'est ici personne
Qui jamais la demande à ce pur jeu d'esprit
Que nous avons, Messieurs, si justement proscrit.
Je suis... un ignorant, dit monsieur le poëte...

VOIX.

Non, méprisez cela !

M. BARDOU.

Souvent je me répète :
Qui se comparerait à notre président ?
Que d'érudition !

M. LE PRÉSIDENT.

Monsieur !...

M. BARDOU.

Quel zèle ardent !

M. LE PRÉSIDENT.

Monsieur, vous me comblez !...

M. MOLIN.

Bravo ! Messieurs, nous sommes,
En dépit de l'envie, une trentaine d'hommes
Qui mutuellement devons nous admirer.

M. BARDOU.

Quant à moi, les journaux n'ont qu'à me déchirer ;
Vos éloges, Messieurs, sont tels, que je renonce
A toute polémique.

M. LE PRÉSIDENT, *ouvrant un cahier.*

Et voici ma réponse :
Cette monographie, écrite avec ferveur,
D'un moment de silence implore la faveur.
Quelque membre avant moi devait parler peut-être?
Mais je serai si court qu'il n'y va rien paraître.
Et mon sujet d'ailleurs est des plus séduisants :
Il s'agit de gâteaux dont chez nos paysans
On se régalerait depuis un temps énorme :
La singularité de leur nom, de leur forme,
Explique, si j'en crois tels documents très-sûrs,
Des usages, des mœurs, jusqu'à ce jour obscurs.

M. BARDOU.

Toujours de beaux sujets! c'est d'un bonheur unique.
Chut! chut!

(*Lecture : causeries entre voisins, d'abord à voix basse, puis un peu plus haut.*)

M. BARDOU.

Chut! il remonte à la guerre punique :
Bien, mais très-bien!

M. MOLIN, *à M. Remi, en lui montrant un dessin.*

Fini.

M. REMI.

Qu'est-ce? charmant dessin.
Pauvre homme! votre plume a commis un larcin :
Lui dérober ses traits! on dirait qu'il raconte
Les exploits du héros dont le nom lui fait honte ;
Et sa narine ouverte, en forme d'entonnoir,
Semble flairer de près le tubercule noir.
Ah! ah!

PLUSIEURS MEMBRES.

Passez, passez! la ressemblante image !
— Non pas ; perdre son temps à cela, quel dommage !
— Ah! tiens! monsieur Bardou! c'est joliment jeté.
— Son nez fait la grimace ; et pourtant c'est flatté.

M. BARDOU, *déchirant le dessin.*

C'est indécent!

M. MOLIN.

Voilà mon œuvre condamnée.

VOIX.

Chut! chut!

M. DUGUET, *à un voisin.*

Et le rapport des travaux de l'année?

LE VOISIN.

Vous verrez : bonne esquisse, écrite avec chaleur,
Mais louangeuse en diable!

M. DUGUET.

Est-ce donc un malheur?
Et... que dit-on de moi?

LE VOISIN.

Rien du tout.

M. DUGUET.

Pas possible!

LE VOISIN.

Pardon.

M. DUGUET.

C'est un affront auquel je suis sensible;
Car, n'ai-je pas offert...?

LE VOISIN.

Un cadenas rouillé.

M. DUGUET.

Preuve que dans ma terre aussi moi j'ai fouillé.

M. MOLIN, *à M Remi.*

On chuchote là-bas en riant.

M. REMI.

C'est, je pense,
Qu'au vol on a saisi quelque trait d'éloquence.

M. MOLIN.

Les excellents gâteaux!

M. REMI.

Qu'écrivez-vous? des vers:
Encor! D'un étourdi cet homme a le travers
D'alimenter sans fin la frondeuse énergie.
Faire, à propos de tout, de l'archéologie!
Eh! n'a-t-il pas l'histoire et ses enseignements?
A-t-on le dernier mot sur tous nos monuments?
Que de l'antiquité le vrai sage s'empare,
Siècle à siècle, il observe, analyse, compare:
Sur le plus simple vase, il reconnaît les lois
Que suivait l'art romain, l'art grec, ou l'art gaulois.
Qui, pour chaque vertu, nous retrouve un modèle?
Comme il sait m'inspirer, au but toujours fidèle,
Bien moins l'amour du vieux, que le plus doux émoi,
Si j'ai ce qu'auront eu mes aïeux avant moi!
S'arrête-t-il jamais aux questions futiles?
Aussi, que de clartés, que de leçons utiles!
Et voyez; nous avons dix collègues ici
Dont les nobles efforts ont souvent réussi:
Il est tel dont la voix eût été docte et haute,
Qui n'a rien dit ce soir: et ce n'est pas ma faute
Si le sérieux manque à certains d'entre nous.
Devant un pot cassé l'un se met à genoux;
L'autre nous élargit le champ des conjectures,
Et se croyant expert en vieilles écritures,
Au roi Charles le Simple il vient attribuer....
Et n'entendez-vous pas Monsieur s'évertuer,
S'épuiser sur des riens, matière misérable!
Franchement, tout cela, mon cher, est déplorable.

M. MOLIN.

Silence! autour de nous on a l'oreille au guet;
J'ai surpris un regard de mon voisin Duguet;
Et notre président fait: chut! à chaque ligne.
Il ferme son cahier; pour le coup, c'est bon signe.

M. LE PRÉSIDENT.

Messieurs, l'attention commence à se lasser :
Sur les temps primitifs j'ai dû vite passer ;
Si bien que me voici touchant au moyen-âge.
Heureux choix de sujet ! certes, je lui ménage,
En développements, tout ce qu'il peut avoir.
Et vous n'en êtes pas, j'espère, à concevoir
Combien il a d'attraits, et fixe la pensée ?
Mais nous nous oublions ; l'heure est fort avancée....

UN MEMBRE, *tirant un cahier de sa poche.*

Cependant ma lecture était pour aujourd'hui ?

M. LE PRÉSIDENT.

Il est tard....

LE MÊME MEMBRE, *soupirant.*

Remettons notre œuvre en son étui.

M. MOLIN, *à M. Remi.*

Quel désappointement notre collègue éprouve !
Produit sans débouché.

M. REMI.

C'est bien vrai ; moi, je trouve
Que votre motion n'est pas sans à propos.

M. LE PRÉSIDENT.

Messieurs, un long travail nous invite au repos :
La séance est levée. Il convient, ce me semble,
Que la commission en ce moment s'assemble.
Que de points à régler ! J'aurai même recours
A ses sages avis, lui lisant le discours
Que je veux prononcer en séance publique,
Pour clore dignement l'année académique.

Poitiers.—Imp. de F.-A. SAURIN.

www.ingramcontent.com/pod-product-compliance
Lightning Source LLC
Chambersburg PA
CBHW030128230526
45469CB00005B/1861